太極拳要義

楊澄甫太極拳要義（虛白廬藏本）

太極拳要義序

拳術一門中華國粹也歐風東漸火器繁興寸鐵殺人

脚無用人爲淘汰漸至式微精此者又深藏秘鎖不欲濫

授數千百年至精至備之特技遂深深埋葬無繼繼傳薪

再閱數禩不予提倡廣陵散成絕調矣惜哉夫拳術種類

極繁夥門戶之見尤嚴厲茲强別之爲二一曰外家即少

林派又稱剛功始達摩祖師一曰內家即武當派又稱柔

功始張三丰丹士一仙一佛一陰一陽若能精練皆可入

道太極拳係柔功創自唐之許宣平有三十七式至俞清

慧名先天拳程靈洗又改十四式名小九天殷利亨又成

十七式名後天法三丰師起集其大成法五行八卦演成

十三式名太極十三勢其法運動圓活如環無端着着皆

圓形如太極用勢作勁均極自然陰陽動靜剛柔進退深

含易理以氣運以精通以神行練習久久精勁內充光華

外溢乘勢借力以巧勝人天下無敵吾人習此確有七利

一全身平均發育二精神可以修養三增益智慧四陶情

適性五長幼疾病均可習六便於教亦便於學七適於實

用昔張仙師雲游八方東渡錢塘數傳至甬人張松溪張

二

翠山等私淑有得此道益昌由松溪傳之葉繼美葉近泉

王征南吳人甘鳳池等遂開南拳之祖西入函谷東登泰

岱展轉流傳至陝人王宗暨魯人王宗岳盡心推演絕技

再續由宗岳傳之蔣發及豫人陳長興等乃闡北拳之宗

燕之永年人楊祿全實陳長興及門高第子二長鈺字斑

湖次鑑字鏡湖皆能繼父業尤以家君為特精短小精悍

飛行絕跡燕趙豪俊莫之敢當號楊無敵能伸掌置燕燕

不克飛其內勁為何如耶二難兄弟名滿天下清庭聞之

羅之宮中秘授諸王貝子貝勒不令傳外人滿人萬春凌

四

山全佑輩皆其高足也鼎革後斑師早世鏡師亦垂垂老
矣恐此道中絕乃授其長公子夢祥次公子澄甫珠樹雙
株並傳家學而丈夫愛憐少子澄師九齡從父依依膝下
寢食不離耳提面命口授心傳故所得更詳所習尤專蓋
鏡翁晚年無事每與小兒嬉戲假此消遣且娛老也夢師
以家務累不獲多授徒僅一田紹先君為親炙弟子澄師
則父兄在堂百無牽掛專心致志收攬羣彥為傳薪地是
以門牆桃李南北徧栽一肢一體各有所獲惟陳月波武
滙川牛靜軒延月川褚桂亭諸公均得升堂入室探厥秘

奧焉尤以武君為獨有心得俱體而微似聖門之顏子幸

吾浙當道力倡拳宗田陳武牛褚諸師先後受聘為浙軍

官兵教授兩浙健兒同沐春風君子成軍指日可待胡君

銘勳章君夢三公暇習藝忽忽三年努力研求心悅誠服

每於武陳諸師所口授者輒筆記之日積月累褒然成冊

復再三請益并求武師校正遂成專書名曰太極拳要義

誌實也胡君將付梓索敘於予予門外漢又不文烏乎敢

但以太極拳本吾浙所固有浙東山野間一枝一節尚留

此拳影子而學無專書藝無統系心口相傳訛乖百出橘

變積虎類狗數典忘祖久失眞相今得諸師熱心教授復

成此書可以研求將見武道再興絕藝重起武當拳統仍

到南方諸君子之光亦吾浙之幸也不揣固陋記其緣起

謹序

　時

中華民國十四年初夏　　蘭谿蔣僎謹撰

太極拳要義

七

八

張三丰先師遺像

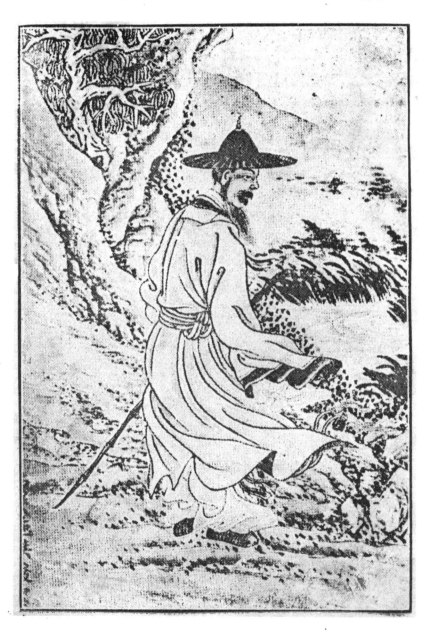

像遺生先老湖鏡楊

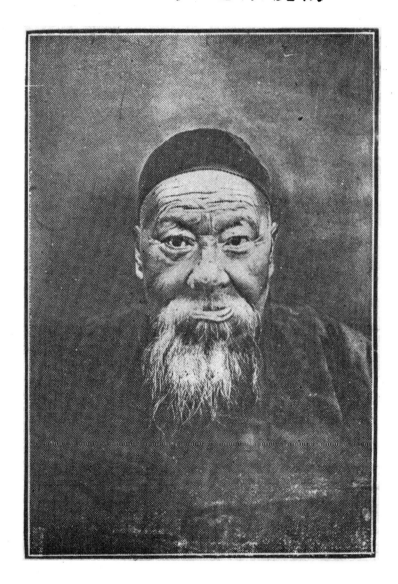

楊澄甫先生肖像

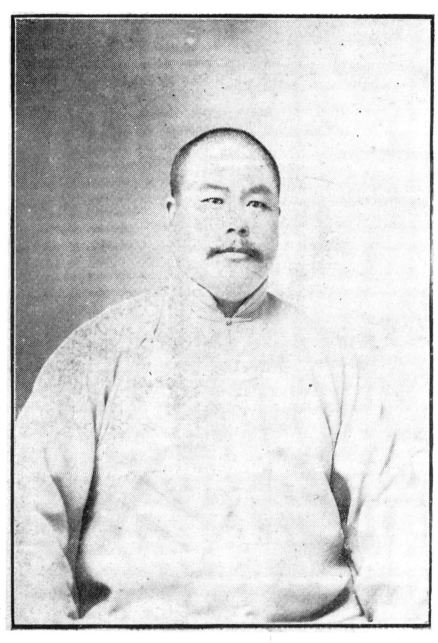

楊澄甫太極拳要義（虛白廬藏本）

太極拳論

未有天地以前太空無窮之中。渾然一氣。乃爲無極。無極之虛氣。即爲太極之理氣。太極之理氣即爲天地之根荄。天地之根荄化生人物始初皆屬化生。一生之後化生者少。形生者多譬如木中生蟲人物始初皆屬化生。一生之後化生者少。形生者多譬如木中生蟲人身生蟲皆是化生若無身上的汗氣木中的朽氣那裏得這根荄可見太極的理氣。就是天地的根荄之領袖也（此處疑有遺漏）一舉動。週身俱要輕靈尤要貫串氣宜鼓盪神宜內歛無使有缺陷處。無使有凸凹處。無使有斷續處。其根在於脚。發於腿。

主宰於腰行於手指由脚而腿而腰總須完整一氣向前

退後乃得機得勢有不得機不得勢處身便散亂其病必

於腰腿間求之上下前後左右皆然凡此皆是在意不在

外面而在內也有上即有下有前即有後有左即有右如

意要向上即寓下若將物掀起而加以挫之之意斯其根

自斷乃壞之速之而無疑虛實宜分清楚一處有一處虛

實處處總有一虛一實週身節節貫串勿令絲毫間斷耳。

此係武當山張三丰先師遺論欲天下豪傑延年益

壽不徒作技藝之末也。

王宗岳先師太極拳論（一名長拳 一名十三勢）

太極者。無極而生陰陽之母也。動之則分。靜之則合。無過不及。隨曲就伸。人剛我柔謂之走。我順人背謂之粘。動急則急應。動緩則緩隨。雖變化萬端而理惟一貫。由着熟而漸悟懂勁。由懂勁而漸近神明。然非用功之久。不能豁然貫通焉。虛領頂勁。氣沉丹田。不偏不倚。忽隱忽現。左重則左虛。右重則右渺。仰之則彌高俯之則彌深進之則愈長。退之則愈促。一羽不能加。蠅虫不能落。人不知我我獨知人英雄所向無敵蓋皆由此而及也。無力純剛斯技旁門

太極拳要義

二

甚多雖勢有區別慨不外乎壯欺弱慢讓快耳有力打無力。手慢讓手快是皆先天自然之能非關乎學力而有所爲也察四兩撥千金之句顯非力勝觀耄耋能禦衆之形。快何能爲。在立如平準活似車輪偏沉則隨雙重則滯每見數年純功不能運化者皆自爲人制率不能制人則雙重之病未悟耳惟欲避此弊病須知陰陽粘即是走走即是粘陰不離陽陽不離陰陰陽相濟方爲懂勁懂勁後愈練愈精默識揣摩漸至從心所欲本是舍己從人多悞舍近求遠所謂差之毫厘繆以千里學者不可不詳辨焉

一三

長拳者。如長江大海滔滔不絕也。純三十勢者掤、擺、擠、按。

採、挒、肘、靠此八卦也。進步退步左顧右盼中定此五行也。

合而言之十三勢者掤、擺、擠、按即坎離震兌四正方也。採、

挒、肘、靠即乾艮巽坤四斜角也。進退顧盼定即金木水火

土也。

此論句句切要在心並無一字敷衍陪襯。非有夙慧

不能悟也先師不肯妄傳非獨擇人亦恐枉費工夫

耳。

十三勢行功心解

以心行氣務令沉着乃能收歛入骨以氣運身務令順遂。

乃能便利從心精神能提得起則無遲重之虞所謂頂頭

懸也意氣須換得靈乃有圓活之趣所謂變化虛實是也。

發勁須沉着鬆靜專主一方立身須中正安舒支撐八面

行氣如九曲珠無微不到氣遍身軀之謂運勁如百練之

鋼何堅不摧形如搏鳥之鶻神如捕鼠之貓靜如山岳動

如江河蓄勁如開弓發勁如放箭曲中求直蓄而後發力

由脊發步隨身換收即是放斷而復連往復須有摺疊進

退須有轉換。極柔軟然後極堅鋼。能呼吸然後能靈活氣

宜直養而無害勁以曲蓄而有餘。心為令氣為旗腰為纛。

先求開展後求緊湊乃可臻有縝密也。

又曰先在心後在身腹鬆氣歛入骨髓神舒體靜刻刻在

心切記一動無有不動一靜無有不靜。牽動往來氣貼脊

背歛入脊骨內固精神外示安逸邁步如猫行運勁如抽

絲全身意在精神不在氣在氣則滯有氣者無力無氣者

純剛。氣似車輪腰如車軸是也。

十三勢歌

十三總勢莫輕視　命意源頭在腰跨　變轉虛實須留

意　氣遍身軀不少癡　靜中觸動動猶靜　因敵變化

示神奇　勢勢揆心須用意　得來不覺費工夫　刻刻

留心在腰間　腹內鬆淨氣騰然　尾閭中正神貫頂

滿心輕利頂頭懸　仔細留心向推求　屈伸開合聽自

由　入門引路須口授　工夫無息法自修　若言體用

何爲準　意氣君來骨肉臣　想推用意終何在　益壽

延年不老春　歌兮歌兮百四十　字字眞切義無遺

太極拳要義

一六

若不向此推求去　枉費工夫始嘆惜

太極拳名稱

太極出勢　攬雀尾　單鞭　提手上勢

白鶴展翅　左摟膝拗步　手揮琵琶勢　左摟膝拗步

右摟膝拗步　左摟膝拗步　手揮琵琶勢　進步搬

攔捶　如封似閉　十字手　抱虎歸山　攬雀尾　掤

攦擠按　斜單鞭　肘底捶　左倒攆猴　右倒攆猴

斜飛勢　提手上勢　白鶴展翅　左摟膝　海底針

蟾通背　轉身撇身捶　上步搬攔捶　上勢攬雀尾

掤攦擠按

掤攦擠按　單鞭　右雲手　左雲手　單鞭　高探馬

右分脚　左分脚　轉身蹬脚　右左　摟膝拗步　進步

栽捶　轉身撇身捶　進步搬攔捶　右蹬脚　右左打虎

勢　右蹬脚　轉身右蹬脚　上步搬攔捶　如封似閉

十字手　抱虎歸山　攬雀尾　掤攦擠按　斜單鞭

右左野馬分鬃　上步攬雀尾　掤攦擠按　單鞭　右左

玉女穿梭　上步攬雀尾　掤攦擠按　單鞭　右左雲手

單鞭　斜身下勢　右左金鷄獨立　右左倒攆猴　斜飛

勢　提手上勢　白鶴展翅　摟膝拗步　海底針　蟾

通背　轉身白蛇吐信　進步搬攔捶　上步攬雀尾

掤攦擠按　單鞭

擺連　左摟膝指襠捶　左右雲手　單鞭　轉身單

鞭　斜身下勢下　上步七星　退步跨虎　轉身雙擺

連　彎弓射虎　上步搬攔捶　如封似閉　十字手

合太極

打手歌

掤攦擠按須認眞　上下相隨人難進　任君巨力來打

太極拳要義

一九

楊澄甫太極拳要義（虛白廬藏本）

咱 撻動四兩撥千斤 引進落空合即出 拈連黏隨

不丟頂

　　楊鏡湖老先生約言

曰 輕則靈 靈則動 動則變 變則化

又曰彼不動。我不動。彼微動我先動似鬆非鬆將展未展。

勁斷意不斷。此謂非心悟不能領會也。

　　太極長拳名稱

四正四隅 掤擺擠按 摟膝㘭步 手揮琵琶 灣弓

射雁　琵琶勢　上步搬攔捶　簸箕勢　抱虎歸山

鳳凰展翅　雀尾勢　斜單鞭　提手上勢　肘底捶

倒攢猴頭　摟膝指襠捶　轉身蹬腳　上步栽捶　斜

飛勢　攬雀尾　魚尾單鞭　轉身撇身捶　上步玉女

穿梭（左掌兩拳右掌兩拳）　攬尾雀　左右野馬分鬃　斜身下勢

左右金雞獨立　倒攆猴　斜飛勢　提手上勢　白鶴

展翅　摟膝拗步　海底珍珠　蟾通背　轉身白蛇吐

信　上步搬攔捶　攬雀尾　單鞭　雲手　高探馬

左右分腳　轉身蹬腳　左右摟膝　飛腳　打虎勢

二

雙風貫耳　蹬脚　轉身蹬脚　撇身捶　進步搬攔

攬雀尾　單鞭　高探馬　轉身單擺連　上步指襠捶

攬雀尾　轉身單鞭下勢　七星跨虎　轉身雙擺連

灣弓射虎　搬攔捶　如封似閉　十字手　合太極

二三

太極長拳歌

上下九節勁　言明須知曉　（約言）　順人之勢　借

力　當場着急莫輕拿　掌拳肘合腕　肩腰跨膝脚

太極長拳獨一家　無窮變化詢非誇　妙處全憑能借

太極劍名稱

三環套月　魁星勢　燕子抄水　左右邊攔掃　小魁
星　燕子入巢　靈貓捕鼠　鳳凰左展翅　鳳凰點頭　黃蜂入洞
鳳凰右展翅　小魁星　鳳凰左展翅　鈎魚勢　左右
龍行勢　宿鳥投林　烏龍擺尾　青龍出水　風捲荷
葉　左右獅子搖頭　虎抱頭　野馬跳澗　勒馬勢
指南針　左右迎風打塵　順水推舟　流星趕月　天

太極拳要義

二三

馬飛瀑　挑廉勢　左右車輪　燕子唧泥　大鵬展翅

海底撈月　懷中抱月　哪叱探海　犀牛望月　射

雁勢　青龍現爪　鳳凰雙展翅　左右挎藍　射雁勢

白猴獻菓　左右落花勢　玉女穿梭　白虎攪尾

魚跳龍門　左右烏龍絞柱　仙人指路　朝天一柱香

風掃梅花　牙笏勢　抱劍歸原

太極劍歌

劍法從來不易傳　直來直去是幽玄　若仍砍伐如刀

者　笑死三丰老劍仙

太極刀名稱歌

七星跨虎交刀勢　騰挪閃展意氣揚　左顧右盼兩分

張　白鶴展翅五行掌　風捲荷花葉裡藏　玉女穿梭

八方勢　三星開合自主張　二起腳來打虎勢　披身

斜掛鴛鴦腳　順水推舟鞭作篙　下勢三合自由招

左右分水龍門跳　卞和攜石鳳回巢　吾師留下四刀

讚　口傳心授不妄敎　砍剁　劃　截刮　撩腕

二六

太極黏連槍

頭一槍進一步刺心　二槍進一步刺腋　三槍上一步

刺膞　四槍上一步刺咽喉（此進步由退即進因他之

進而後進也）

退一步探一槍　進一步捌一槍　進一步捺一槍　上

一步撤一槍（此四槍在前四槍之內）

大捋（約言）

我捋他肘　他上步擠　我單手捋　他轉身捋　我上

步擠　他逃體　我一攦　他上步擠

以上太極各勢大義終

非口傳心授不能悟也

太極拳要義

二八

中華民國十四年九月出版

太極拳要義一冊

編輯者　永年　楊澄甫

襄校者　涿縣　陳月波

　　　　通縣　武匯川

　　　　順義　牛靜軒

　　　　任邱　褚桂亭

付梓者　永康　胡奠邦

印刷者　杭州　浙江印刷公司

三〇

吾國固有國技原以拳術技擊為最精粹國民體育資為
嵩矢古時寓兵於農亦此意也竊嘗研究其術實足以舒
暢氣血強固精神保身衛國效用甚大惟青年無識血氣
方剛每假拳術之旗幟招朋聚類不軌於正致為社會所
疾視經史不傳其法縉紳不道其事梟雄之主且摧殘而
斬刈之數千百年相傳之國粹不絕如線矣迨有清末葉
火器昌明醉心歐化者羣目拳術為無用努力提倡體育
視祖國精妙之技能為江湖糊口之小技遂使炎黃神武
之裔胄而老大徒傷脆弱可侮碧眼虬鬚兒且幾我為不

武之國可勝痛哉武漢師起全國雲從千載睡獅大吼而

醒總師干者知不武不足以強國羣起而提倡武術研究

拳宗吾浙當道亦先後聘請名師爲學校軍隊中拳術教

授體育一門注重國技國技根本拳術爲最而拳術有兩

大派一爲少林始於隋之佛陀禪師其術運動劇烈非青

年力壯者不易練習世稱之曰外家拳一爲武當始於元

之丹士張三丰其術運動作勢週身平均出於自然毋須

用力以柔勝剛無論青年老幼授受容易世稱之曰內家

拳且其資勢靈活着着皆成圓形合於太極之變化又名

太極拳要義

曰太極拳予服務軍中公暇之餘得從學於陳月波武匯川諸師研求數載心悅誠服知其陰陽互動剛柔相濟深合易理蓄勁運勁圓轉自如深合物理而呼吸調暢鬆靜均平又暗合術生原理若能習之久久非僅防身禦侮必可益壽延年惜其術尚心授學無專書偶有記載亦訛乖百出難求真相茲於陳武諸師平日所口授者輒筆錄之日積月累居然成帙幷請陳武諸師加以校正名曰太極拳要義擬即付梓以公同好自愧不文謹弁數語於後以為跋復作歌以頌之曰

三一

太極拳術是仙踪作者聖智非凡庸口授心傳多奧妙循

環變化義無窮力求心悟毋疏懦要義之言簡而豐千門

萬戶歸一宗要義之理深且宏八卦五行齊䍁懞對術思

義宜恪恭養性歛神若稚种陰陽分合須貫通剛柔並濟

兩相融幽玄劍法更加工斫剗刮意不同採挒捄攦藏

於胸虛實變化稱英雄時時勤習莫寬鬆觀妙探竅執厥

中丹田沉氣氣陶鎔一片恒心方有功英雄豪傑齊向風

四萬萬人無弱蟲

中華民國十四年仲夏　　　　永康胡奠邦謹誌

心一堂武學・內功經典叢刊

永年太極拳社
十周年年紀念刊

一九五四年十月百馬忍愚題

目錄

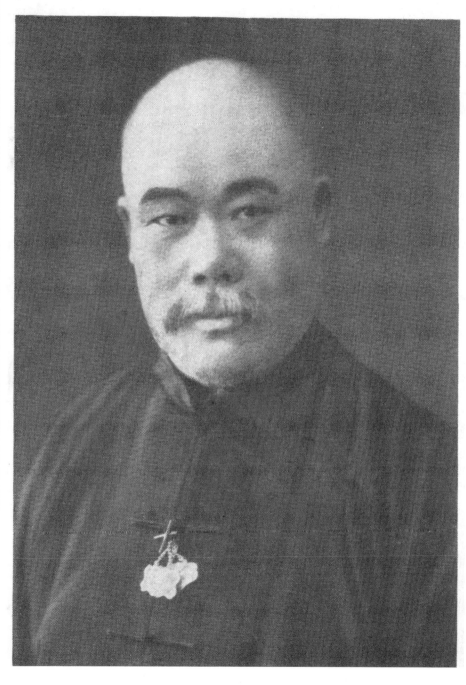

永年楊公澄甫遺像

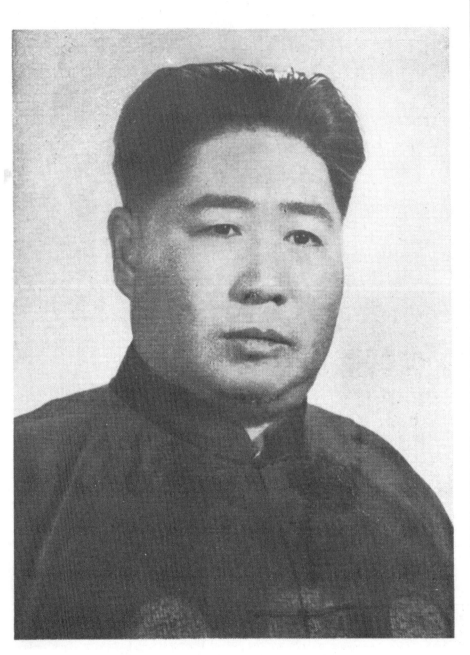

傅鍾文先生

心一堂武學·內功經典叢刊

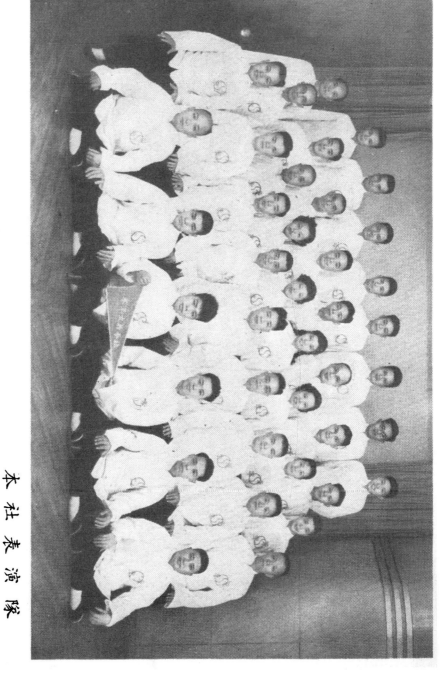

本社表演隊

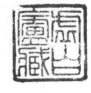

經常認真鍊習太極
拳使達增進智力和
體育良好方法

承年太極拳社十周年
紀念

沈平堅

永年太極拳社創立十周年紀念

鍛鍊身體　爲建設社會主義

而奮鬥！

費延芳

一九五四年九月

傅君鍾文永年　楊澄甫師之晚戚得
師之傳授規矩準繩絲毫不爽故人
稱為太極拳之正宗劍術永年太極
孝社教授學者不取報酬成就甚眾
今屆十載屬余書數語以為紀念爰
揚光大舍　鍾文其誰耶　陳微明

上海永年太極拳社成立十週年紀念

甲午孟春予應同學傅鍾文兄相邀觀光申江見其在滬創立永年太極拳社慘澹經營�費苦心迄今我忻愉非常者其教授之法茶拳劍九術謹守師傅又見各位社員精神團聚共同支持發揚我國固有武術之光輝尤深欽佩現拳社成立十年猶以幼童十齡希望培養衛護長壽無童茲屆十週年紀念之際謹述實語權為賀辭

王旭東 敬祝

永年太極拳社十週年紀事

一九四四年十月一日，永年太極拳社成立於上海。

時日帝國主義已瀕覆亡前夕，瘋狂愈甚，奸偽助虐，凶燄方張，醉生夢死之徒，日惟奔競於發「國難財」，海上一隅，烏煙瘴氣，幾不堪一日居。傅鍾文先生萬目時艱，本獨具深心，痛民族正氣之消沉，思提倡民族傳統之武術以振奮之。乃出其業餘時間，本為社會服務之精神，義務教授太極拳。太極拳動中求靜，寓剛於柔，用以鍛鍊身心，功效卓著。傅先生之太極拳，得名師傳，積累年功，造詣甚深，不欲自秘，一旦舉以授人，宜從遊之衆也。於是籌備創立拳社，以廣傳授；更得賈延芳、徐朗西、馬公愚、黃翰良諸先生之熱心贊助，進行順利，爰於是年月日假座淡水路豐裕里九十六號庭園舉行永年太極拳社成立大會暨第一屆學員開學典禮。秋高氣爽，嘉賓咸集，並蒙武術界先進陳微明、楊基峨、郝少如、張慶麟諸專家寵臨；學員到者百二十餘人。會間由傅鍾文先生報告籌備經過；說明以「永年」名社之意義有三：一·近百年來太極拳盛於河北省之永年縣，自楊祿禪稱「楊無敵」始，傳子班侯、健侯、孫少侯、澄甫、胥名重當世。本

永年太極拳社十周年紀念刊（虛白廬藏本）

人亦世居永年，飲水不忘源也。二·習練太極拳可以強身延年，推之可以壽世壽人。

三·體「自強不息」之意，持之以恆，發揚光大，樹民族體育運動百年之基。

一九四五年春，我社第一屆學員學習期滿，續招第二屆學員。由於傅先生之熱心教授，學員之努力習練，第一屆成績優異。以是第二屆開班，報名者頗為踊躍。第一屆學員結業之日，傅先生與其弟宗元先生特表演推手。

一九四六年秋，抗日勝利，社友漸由散而集，我社為鞏固原有基礎，進一步發展民族形式體育運動，於是有召開社員大會之發起。惟國民黨統治時期，不但不重視人民健康之正當體育活動，甚至無理遏阻；更難言集會自由。不得已，乃向當時社會局備具聲請手續。詎知文件為該局辦事人員遺失，幾經交涉，勉許重行填表補報，始獲於十一月二十四日上午假座金陵東路冠生園舉行社員大會。是日，來賓有精武體育會、致柔太極拳社、誠社太極拳社代表暨各界人士；社員出席者五十一人。

同年十二月一日，第三屆學員開學。時以原借教練場地狹隘，不足以供迴旋，乃暫

芳、陳微明諸先生致詞：或對我社寄以厚望；或對學員褒勉有加。繼為武術表演：陳微明先生年逾耳順，演八卦掌，掌隨步換，矯若游龍！楊基峨先生與陳先生年相若，演羅漢拳，時而低眉垂目，時而怒睛攬拳，兔起鶻落，出神入化。張慶麟先生為永年楊公澄甫近戚，深入太極拳之堂奧，演來剛柔相濟，一舉手，一投足，都成楷範。最後進茗點，一時與高采烈，賓主盡歡而散。

遷至復興公園曠地教練。旋承林錫芳同志協助，商得海關同人俱樂部之同意，於一九四七年春季轉遷南京西路同益里十號該俱樂部之庭園教練；並開始招收第四屆學員。是處場地整潔，環境清幽，交通亦便，學員欣然而來，精神一振！本屆於秋季結業。

一九四七年四月二十六日，假座南京東路冠生園三樓舉行同樂大會並聚餐，餘興節目有音樂家衛仲樂先生演奏古琴、琵琶等。以民族形式之古典音樂。同年九月十三日，仍假冠生園舉行同樂大會並聚餐，餘興節目有音樂家衛仲樂先生演奏古琴，賓主大樂！

一九四八年四月四日，召開社員大會於南京東路慈淑大樓五樓，並推選理監事。會後聚餐並招待來賓。是月，楊公澄甫之次公子振基先生應聘赴粵，道出海上，同人等祖餞歡送，並攝影留念。振基先生家學淵源，永年拳宗，示敬佩也！

一九四九年十月一日，中華人民共和國成立，恰值我社創立五週年紀念日，國慶社慶，欣逢其會！同人等以無比興奮之情緒，於是晚在魯關路三十一弄十四號本社集會紀念，以祝雙慶。晚來雖大雨滂沱，而與會者歡欣鼓舞，意與甚豪！聚餐會凡六席，席十二人。餘興節目豐富多彩，有京劇清唱、歌詠、國樂等，吳金祥奏古琴，何洪濤之二胡、口琴合奏，生面別開；一人同時操兩種樂器，手口並用，亦一絕也！尤以音樂家許光毅先生之二胡獨奏「光明行」一曲最爲出色！繼由傅鍾文先生表演推手發勁及抖白蠟桿，沉着穩練，桿尤虎虎有生氣，俱見功力之深，同學輩咸嘆服！夜深始散，與猶未闌也。

一九五〇年，海關同人俱樂部改建爲上海金融工人療養醫院，教練場地發生問題，賴林汝豪、錢洪濤兩同志斡旋之力，承仙樂舞宮負責人慨借場地，盛情可感！遂於九月間遷至仙樂舞宮曠場教練，即今南京西路四四四號每晨教練場地也。

一九五〇年二月，我社成立表演隊。由於解放後人民政府對民族傳統武術之重視，羣衆之熱愛多種多樣體育活動，社會風氣一變，太極拳頗受歡迎。我社爲響應政府號召，展開爲人民健康服務起見，乃由傅鍾文、何洪濤、王天籟、王天篤、詹閑筱、陳秉道、戚瑞章、張維新、夏漁卿、馮嘯風、張俊斌、虞福慶、顧馥翔等十三人組成表演隊，傅鍾文先生領導之。整齊大方，饒有民族色彩，而表演時亦益顯得精神飽滿！

是年九月二十四日，應上海印刷工會藝文書局基層工會成立大會之邀，我社表演隊首次在虎丘路工商會堂演出，博得好評。自此各種集會來邀我社出席表演者日繁，表演隊亦逐步擴展。（出席表演地點、時間、次數及團體單位名、詳另表。）

一九五一年十二月一日，本社制定社旗。旗質採用素綢，長七尺，闊四尺；上列綴紅色美術體字「上海市」，下列爲「永年太極拳社」，中間民族色彩之天藍色太極圖案，圖案上下角加紅色「永年」二字，旗桿以紅白相間之彩帶裹之，旗頂爲銅質鍍鎳之五角星。

並制定社服：上裝爲白色布服，左襟繡藍色太極圖及「永年」兩紅字之社徽；下裝爲深栗色綢褲，窄管紮帶；配以一式之白襪及粉底黑布鞋。

一九五二年一月十二日下午七時，假四川路中國旅行社工會開社員座談會，商討修改社章，出席者二十八。

一九五三年十月一日，本社九週紀念舉行聯歡晚會，餘興有程國勳之崑曲清唱、何希聖之二胡、蔡勝駿之電吉他、曁陳迪英、楊新倫、王天籟之古琴演奏等節目，各有精彩，與會者咸盡興。

是年十二月十二日，上海市武術界聯誼會召開會員代表大會，我社由傅鍾文、王天籟、何洪濤、張哲清、洪炳榮、朱大衛、程國勳七人代表出席。傅鍾文、王天籟、洪炳榮當選為上海市武術界聯誼會執行委員；傅鍾文兼任該會福利委員會主任。

一九五四年春。王旭東先生自京南來，攜太極刀贈我社傅鍾文先生。先是，傅先生自永年至京，擬定製太極刀為贈，亦寶刀贈烈士之意，其盛情至可感也！王旭東先生聞之，特出其藏之三十年之太極刀為贈，雖出高價而刀未必佳。

是年五月二日下午七時，假淮海中路四六二弄一號召開社員大會，加強組織，改選執行委員，並修正社章。由於勞動人民對「練好身體」之迫切要求，民族形式之體育運動蓬勃發展，社員認識提高，對社務日益重視，是夕出席大會者百有五八。

是年七月，我社接得上海人民實驗歌舞劇團祕書組來函，介紹該團陳芝慧、陸佑祺、曉飛，及上總舞蹈隊朱競存等四同志至我社學習劍術。因該團排練劍舞，需要吸收多種多樣之民族遺產劍術也。我社表示歡迎，四同志遂參加太極劍習練。

是年八月，我社召集第十四屆學員座談會，交換練拳之實際體會，及身體健康之進步情況。餘與有石人望、周吉翔之口琴獨奏，陳重之撇笛，及以洞簫和吳景略先生之古琴；而吳先生之一曲「廣陵散」，古調獨彈，令人拍案叫絕！同月，我社開始招第十五屆學員。

我社成立十週年，學員逾千，各有相當成就。而練好身體，袪除疾病之實例，尤歷歷可證。平時素重集體教練，力求動作準確，不僅於鍛鍊身體有百利而無一害；且齊整有節，適宜於集體表演，足助長學習與趣。傅先生則不僅拳藝卓越，教練有方；而平生敦品勵行，十年如一日之誨人不倦精神，學員受感召尤深！以是社務蒸蒸日上。今學員年最高者七十有二，精神矍鑠，不減壯年，猶日以練拳為常課；年稚者纔十一齡，居然工架老到，演來絲絲入扣。少長咸集，洵盛事也！

今歲十月一日，欣逢我社十週紀念之期，又適逢有史以來空前盛舉之第一屆全國人民代表大會第一次會議在首都開幕，中華人民共和國憲法公布，舉國騰歡！我社自不可無盛會以誌慶祝，爰於十月十七日假座威海衛路四八號舉行十週紀念慶祝會，同時出版本紀念刊。

記傅鍾文先生

· 吳金祥

傅鍾文先生，河北永年縣人。與邑南關楊公澄甫為葭莩親；楊公乃近代太極拳泰斗，即世所稱楊老師者是。

先生生而穎悟，體格健碩，得天獨厚；而性情和易，深沉不露，楊公夙器重之。童年即追隨左右，對太極拳深鑽苦練。而楊公亦青睞有加，晨夕演習，微先生不歡。先生既得薪傳，藝事孟進，或有慕楊公之名而欲一較身手者，輒命先生當之，無不折服。以是所至有聲，武林莫不知有傅鍾文其人者。嘗居閘北川公路，夏日納涼道左，有無賴子十數輩，風語侵及婦弱。先生疾惡如仇，怒斥之。此輩結黨橫行，虎冠一方，莫之或攖，今見有捋虎鬚者，競掇橙椅砸先生，先生一舉手，仆服。不僅以太極拳之造詣重於時也。

數人於尋丈外，餘鼠竄去。時先生年甫弱冠也。

先生居滬習商，間有從先生習拳者，無不起衰振羸，但從不受酬。先生於拳藝素不自祕，嗣思以二十年來得之於楊公者，公諸大眾。乃於一九四四年十月，創立永年太極拳社，擔任義務教授，迄今十周，學員數以千計。以先生循循善誘，親炙既久，得瘳痼疾而復健康者，指不勝屈。一九五〇年應精武體育會之聘，任民衆武術班太極組義務教授二期。一九五一年九月，應全國鐵路田徑運動暨武術檢閱大會之聘，任武術裁判。先生之為人，敦厚穩重，樸實無華，重然諾，從遊咸誠服。

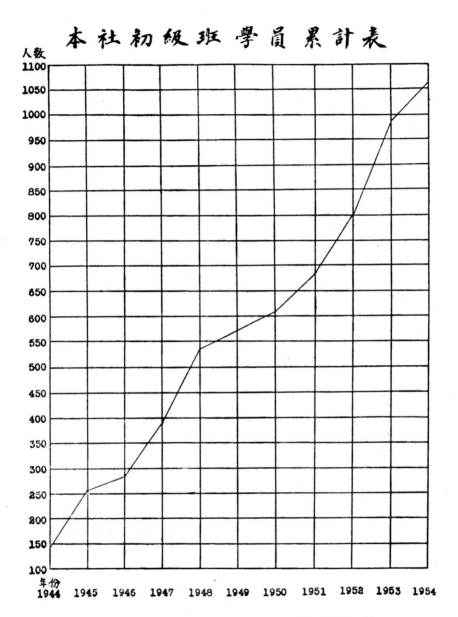

本社初級班學員累計表

人數

組織組製
1954年9月

本社參加歷次大會演出表

年	月	日	演出大會名稱	地點	項目	人數
1950	9	24	藝文書局基層工會成立大會	虎 丘 路工 商 會 堂	團體太極拳推手太極劍	9 2 1
	10	2	魯關路里弄國慶聯歡會	崑山路東吳大學禮堂	團體太極拳推手	7 2
	11	12	店員工會第一屆體育運動會	大 吉 路滬南體育場	團體太極拳	8
1951	8	25	武術界捐獻飛機大炮表演會	陝 西 南 路市 體 育 館	團體太極拳	9
	11	16	華東區體育總分會籌備委員會成立暨一九五一年華東區足球比賽勝利閉幕大會	陝 西 南 路市 體 育 館	團體太極拳	12
1952	7	26	德本善堂籌募基金武術義演大會	牛 莊 路中國大戲院	團體太極拳推手	12 2
	8	24	中國人民保險公司火險宣傳會	吳 淞 路財 經 學 院	團體太極拳推手太極劍	6 2 1
	9	29	華東暨上海各界人民慶祝第三屆國慶節體育晚會	陝 西 南 路市 體 育 館	團體太極拳	8
	10	4	全國鐵路田徑賽民族形式體育大會	江 灣 路虹口體育場	團體太極拳推手太極刀	10 2 1
	10	12	上海市政府直屬機關第一屆體育運動大會	江 灣 路虹口體育場	團體太極拳太極刀	9 1
	11	22	中蘇友好月武術界聯歡大會	四 川 北 路精武體育會	團體太極拳	6
1953	4	19	上海市武術聯誼會主辦武術觀摩會	重 慶 南 路第二醫學院	太極劍太極拳	3 3

年	月	日	演出大會名稱	地點	項目	人數
1953	5	24	新聞日報館第一屆運動會	山東路 體育場	團體太極拳 太極刀	10 1
	6	2	上海市第一屆人民體育運動大會	江灣路 虹口體育場	團體太極拳	24
	8	16	上海市民族形式體育表演會選拔賽	陝西南路 市體育館	太極拳 太極劍 團體太極拳	3 3 14
	8	17	上海市民族形式體育表演會選拔賽	陝西南路 市體育館	團體太極劍 活步推手	8 2
	9	6	華東區第一屆人民體育大會	江灣路 虹口體育場	團體太極拳	13
	9	30	房地產第二，七聯德和基層國慶聯歡晚會		太極劍 太極刀 推手	2 12 2
	10	1	店工黃浦區五金工會國慶聯歡晚會	四川中路 106號	團體太極拳 太極對劍 推手	5 22 2
	10	2	長寧區小學慶祝國慶運動會	長寧區 體育場	團體太極拳 團體太極劍 推手 活步推手 太極刀	27 6 2 2 1
	10	2	上海市體育界國慶體育活動表演會	四川北路 精武體育會	團體太極拳 團體太極劍 推手 太極刀	12 6 2 1
	10	3	同上	西藏南路 青年會	團體太極拳 團體太極劍 太極刀	6 4 1
	10	4	上海市體育會國慶晚會	陝西南路 市體育館	團體太極拳 團體太極劍 太極刀 推手	24 6 12 2

22

日　　期			演出大會名稱	地　　點	項　　目	人數
年	月	日				
1953	10	24	華東區一級機關體育運動會	衡山路10號體育場	團體太極拳	30
	10	25	上海市公安局黃浦分局第一屆體育運動會	山　東　路體　育　場	團體太極拳 團體太極劍	12 6
	11	11	大隆機器鐵工廠體育運動會	光復路2號	團體太極拳 團體太極劍 定步推手 活步推手 太極刀	6 4 2 2 1
	11	28	上海軍需工廠機關第一屆體育運動會	衡山路10號體　育　場	團體太極拳 太極對劍	14 2
	11	29	上海總工會長寧區辦事處第七次星期體育晚會	長寧路1940號	團體太極拳 團體太極劍 太極刀 推手	24 6 1 2
	12	27	青年會元旦聖誕體育表演會	西藏南路青　年　會	團體太極拳 團體太極劍	6 4
1954	1	22	黃浦區第十八選區公佈人民代表大會	江西中路212號	太極對劍	2
	2	4	1954年上海市榆林區春節聯歡大會	通　北　路勞動廣場	團體太極拳 太極對劍 推手	12 2 2
	2	4	1954年上海市北站區春節聯歡大會	永　興　路巾北中學	團體太極拳 太極對劍 推手	12 2 2
	2	5	1954年上海市春節聯歡大會	陝西南路市體育館	團體太極劍 太極刀	5 1
	4	13	武術聯誼會招待中央體運代表武術表演會	四川北路精武體育會	團體太極劍 活步推手 太極刀	4 2 1
	5	3	華東體育學院慶祝五一勞動節、五四青年節暨歡送畢業班同學聯歡會	長寧路華東體育學院	團體太極拳	11

年	月	日	演出大會名稱	地點	項目	人數
1954	6	20	上海市中等以上學校學生田徑體操運動大會	江灣路虹口體育場	團體太極拳 團體太極劍	12 9
	6	21	武術聯誼會歡迎新會員武術表演會	陝西南路市體育館	團體太極劍 太極刀	6 1
	8	7	阜豐麵粉廠週末體育晚會	莫干山路120號	團體太極拳 團體太極劍 太極刀	11 4 1
	9	12	青年會會員聯歡大會體育表演	西藏南路青年會	團體太極拳 團體太極劍	9 4
	9	25	靜安區上總辦事處軍民聯歡大會	靜安區工人俱樂部	太極拳 太極劍 推手	1 1 2
	9	29	上海市政工會房地產第二,七聯基層慶祝國慶晚會	九江路45號	太極拳 太極劍 活步推手	1 1 2

本社組織系統表

社員大會
執行委員會
- 傅鍾文(主席)
- 王天籟
- 洪炳榮
- 戚瑞章
- 何洪濤

組織組
- 組長 何洪濤(兼)
- 幹事 陳迪英　陳聯芳　姚雪琴　吳榮柏　康兆榮　朱天馥

秘書組
- 組長 王天籟(兼)
- 財務 戚瑞章　文書 程國勳
- 總務 盧錦泰

學術組
- 組長 傅鍾文(兼)
- 幹事 傅宗元　傅聲遠　王天籟　王榮達　洪炳榮　周永餘　戚瑞章　林汝豪　何洪濤

宣傳組
- 組長 洪炳榮(兼)
- 幹事 戎才龍　朱少成　王德鈞　王天鈞　詹閑筱　任正世　陳秉道

監察委員會
- 周永餘(召集人)
- 林汝豪
- 陳迪英

永年楊家拳藝述略

太極拳盛於河北省之永年縣，已有近百年之歷史，而楊氏一門，祖孫繩武，名手輩出；尤為世重。至今談內家拳者，莫不推崇永年楊家之太極拳；而練太極拳者，又莫不鑽研楊家拳法之精義奧旨。自清道光咸豐間楊祿禪學拳於河南陳家溝開始，傳子班侯、健侯、孫少侯、澄甫及門弟子多人，各有卓越之成就：發揚民族傳統之武術，厥功甚偉！今且光大而成為羣衆性之體育運動。永年楊家之遺聞逸事，流傳南北，膾炙人口者甚多，永年父老今尚多能談楊家掌故者，茲述錄若干則於後，倘亦為世之愛好太極拳者所樂聞歟？

楊福魁，字祿禪，以字行。世居河北永年縣之南關，業農，耕餘間為城內西大街雜糧攤助理。一日，有惡霸至街鄰太和堂藥舖尋釁，欺掌櫃外籍，強欲以低價購珍藥，致爭執動武。惡霸來勢兇狠，乃掌櫃才一舉手，其人已跌至對街。祿禪目擊驚奇，知掌櫃必有武功，心竊慕之。他日，乘閒談探詢掌櫃所習為何種拳法？並請師事。蓋祿禪少嘗習少林拳，未克臻此境也。掌櫃初則諱莫如深，嗣感其意誠，語以所習為綿拳，亦稱

太極拳。惟我不足師，我鄉陳家溝，陳長興之太極拳，海內泰斗，我可介往。倘許列門牆，藝必有成。祿禪大喜！遂至陳家溝拜陳長興爲師。時方壯年，昕夕苦練，無間寒暑，居六年始歸，以爲有所得矣。永年人習武者頗多，里中精拳擊者戲謂：『老祿今從遠方辦得好貨（指陳家溝學太極拳）歸來，我儕試一領教』。遂與比武，祿禪竟敗。乃發奮再至陳家溝，又居六年而歸。起而大笑曰：『老祿今果辦得好貨歸矣』！邑進取之，乃略一接觸，其人反仰面後跌。值新年，里人又欲試其功力，乘賀年作揖中望族武氏，以科第著，與陳家溝陳氏有戚誼，因多兼工拳術者，聞祿禪歸自陳家溝，相約一試，則功力悉敵，終無法取勝。祿禪因悟從師十餘載，雖力求上進，猶未能深入堂奧。遂三度至陳家溝。舊時武師授徒，往往保留一手，陳氏詎能例外。惟至誠所致，金石爲開，陳長興鑒於祿禪執禮之恭，求進之誠，習藝之勤，不能無動於中。遂集陳氏族人而召之曰：祿禪師我逾十稔，去而復至者三，其專心一志，勤學苦練之精神毅力，迥非汝輩所能及。吾老矣，絕藝之傳，其誰乎！遂盡其所能以授之。然猶恐其立志勿堅，輒倨而試之。或約其至，瞑坐不理，醒復揮之去，如是者再，祿禪肅侍維謹，久而彌敬，師趺坐鼾作，則以肩承其背，未嘗有倦意，因得盡傳其藝。又居二年許，師語之曰：可以歸矣，子之藝，已可無敵於當世。遂辭歸。後至京師，果膺「楊無敵」之號，傾動一時。

時京師有小舖張家者，以豪富稱。張初設小舖，發煤得藏鏹致富。晚清風氣，富商

多喜結交官場，又必令子弟習舉子業或練武藝，期以此光門楣。永年武氏有官於京者，亦張家座上客。知主人廣延武教師以課其子，因以同鄉楊祿禪薦。既至，主人見其體非魁梧，彬彬類文士，輕之。重以武氏介，勉為洗塵。而張家原有武教師三人陪座，昏赳赳昂昂之彪形大漢，意尤不懌。席間主人進曰：敢問楊武師所長拳法？以綿拳對。曰：綿拳不知亦能擊人否？祿禪性樸厚耿直，察其意慢，正色曰：我拳惟鐵石八不擊，凡血肉之軀，無不可當。主人因請與三教師一較身手。諸之，遂同至庭前。三人者，咸京中名武師，時皆躍躍欲試。一大漢首起直撲，勢若餓虎，疾於鷹隼，祿禪俟其至而舉手揮之，其人邊跌出數丈，額破血流，餘二人續進攻，亦立敗。主人大驚！愧汗不勝。遂更張盛宴，改容請罪，執禮甚恭。惟祿禪見其前倨後恭之醜態，腹誹之，席終，堅辭不就而去。

楊祿禪張家比武之消息傳出，名噪九城，一時高手爭欲與之一較，終無有能勝之者，果如師言而稱「楊無敵」。祿禪既享重名，當代王公大臣，爭相羅致，或思挾之以自重。祿禪初不輕諾，非其人不授也。而純樸之勞動人民，凡有志於武事者，向之請益，一視同仁，未嘗自秘。

昔人習武，其出發點要不離制敵保身，在火器未發達時代，固未可厚非。祿禪壯歲自亦未能例外，故其中年課子，猶以此為訓。除長子鳳侯早亡外，次班侯，三健侯，均有卓絕之武功。迨晚歲，鑒於從學諸子之瘠者肥，羸者腴，病者健，已悟太極拳自有振

衰起弱，却病延年之功，故其課孫已以鍛練身心為主，欲發揚而成體用兼備之體育運動。楊公澄甫所著「太極拳體用全書」自序曾備述之。今追記楊家故實，不可不知楊祿禪對練拳觀點之變遷也。

祿禪在京時，與董海川友善，海川精八卦拳，身手矯捷，嘗同遊經得勝門，有鳥低飛，海川一躍得之，以授祿禪，祿禪伸掌承之，鳥不復能飛，於以見習內家拳者之掌上功夫。健侯亦曾擅此技，此中奧妙，惟習太極功深者能體會之。

祿禪名重，妒之者不敢與當面較，因暗算之。嘗釣於永年南關五里許之南橋河上，有人躡足後猛襲之。祿禪微有覺，含胸拔背，以高探馬一式之法聳叩之，其人反被擲墮水，而彼則屹然未動也。

班侯性剛而躁，好與人鬥，數折強梁。隨父居京時，拳擊雄縣劉與西四牌樓比武兩事，尤為人樂道。劉以拳藝雄於時，門徒滿京華。一日，遇班侯於某宅，與比武，班侯舉手一擲，竟頂穿「翳塵」。嗣約鬥於室外，班侯前行，劉突自後抉其目，（道中人稱「端燈」。）班侯勢疾，揮手擲劉數丈外。班侯善用散手，發無不中，其擲人，遠近俯仰，悉如所欲。時有號稱萬斤力者，自言曾打七省擂台，未遇敵手，能以雙手搓石成粉。既至京，揭帖九門，語侵楊無敵父子，激其比武。有鄉人轉告祿禪，祿禪性和易，不為動。班侯躁急難忍，曰：我往當之可也。逐約期於西四牌樓比武。及期，觀者空巷，班侯騎白馬至。萬斤力身偉臂壯，一望而知力大無朋；班侯碩長瘦削，狀若無能。

而萬復咆哮如雷，似虎出柙，觀者咸為班侯危。是處原有巨碑，高丈六，寬四尺，厚二尺許。兩人對陣，萬先發，舉拳怒擊，班侯略閃，拳中碑，立碎。觀者喝彩，以為班侯必敗矣。詎萬再進，直取門面，班侯一聲喝，舉雙手向上一分，萬已仰跌數丈外，班侯於掌聲雷動中策馬揚長去。

祿禪班侯父子鄉居時，嘗趕集三十里外，歸遲投夜店，時上房已有十餘人先在，班侯苦他室陋，欲先至者讓，致起衝突，眾持梃進攻，班侯徒手揮之，如敗葉落。大驚！詢姓名，知為楊氏父子，曰：盍早言，我儕焉有不讓之理。班侯猛而有威，里中虎而冠者，每聞班侯歸，俱懾服。

班侯善使白蠟桿，桿頭所至，舉重若輕。有儍少往求助，班侯令牢持桿梢，纔一發勁，儍少已飛至屋頂。大呼求饒，始舉桿挑之，飄然墮。觀者捧腹！一日，里中失火，延及蘆堆，勢甚猛。蓋永年綠水繞郭，盛產蘆葦，秋冬收割，束成巨綑，堆積如山，引火物也。一時救者束手，班侯持桿突出，呼眾讓開，揮桿挑蘆，遙擲入水，瞬息火滅。又南關小西關張氏火災，隔巨牆不能往救，數十人推牆勿動，祿禪班侯父子合力推之，立倒。

永年南甕圈關帝廟僧武修，精武術，與班侯素稔，以未見其真功為憾！因折柬相招。及期，僧聞叩關聲而趨出迎之，竟不見客，返室則班侯已先在，不知其從何而入也。午夜興闌，僧送班侯出，時城門已閉，班侯竟越城牆而過。永年為冀南名城，牆高

三丈六，而班侯視之若無物，可見其輕工之深也。

楊家父子授徒甚多，除京師及北方各地外，班侯在永年故鄉之得意弟子，有教蓮

堂、陳秀峯、李蓮芳、張信義、張印堂等，實開邑中尙武之風氣。教係農民，家居離南

關二十里之教家卷子，每夜步行至師處，先入睡，午夜始起隨師練功，天明歸去耕作如

常，歷多年如一日，故功亦最深。陳曾入汴，初習梅花拳，能頓足入泥尺許，名重一

鄉。後習楊家拳法，藝益進。居西鄉之河營村，離南關十二里。李蓮芳亦農民，班侯弟

子中之高手也。張信義住北倉門街，傳弟子冀老福，今已八十有二，猶壯健異常人。張

印堂係南門內高升店掌櫃。

健侯號鏡湖，其拳剛柔並濟，實臻化境。發勁尤妙，刀、劍、桿亦靡不精，與乃兄

各擅勝場。性溫和，不輕與人較。從遊尤衆，一經指點，輒有成就。

健侯手、眼、身法甚準，並善發彈，發無不中。嘗觀劇北京某戲院，台上演武者單

刀失手飛池座，健侯揮手返其刀，無稍偏，一座驚奇！

班侯子兆熊，字凌霄，習拳於陳秀峯、及從兄澄甫，曾南遊滬、浙、廣西。健侯子

三，長兆鵬，字少侯，次兆元，早亡，三兆清，字澄甫，卽世所推崇之永年拳宗楊老師

也。少侯子振聲。澄甫子四，振銘、振基、振鐸、振國、均傳家學；而振銘振基藝尤精。

少侯性剛勇急躁，有乃伯遺風，並亦擅散手，喜發人，動作快而沉，拳架力求緊

凑，教人亦然，好出手先攻。授拳各地，得其傳者有徐岱山、許禹生、尤志學、田兆麟

等。平生愛打抱不平，嘗行經北京宣武門外，見兩大漢圍攢一弱者，勃然怒！遽前分開兩大漢，擲之丈外。

澄甫幼年尚得親受教於祖祿禪，弱冠鑽研益勤，終歲苦練，功夫日深，頓徹妙悟。蓋承祖若父之學，際以聰明才智，精神毅力，發揚光大，遂成一代拳宗也。澄甫魁梧奇偉，而溫良敦厚，不改父風。其拳外軟似綿而內堅似鐵，引人發人，皆有獨到功夫。拳勢主先開展而後緊湊，最有見地，譽滿南北。

澄甫嘗應劉氏聘遊武漢，武漢武術界有邀與比劍者，澄甫一再謝。既而固辭不獲，乃相約請以竹劍抵寶劍，免傷人。詎對方來意叵測，舉劍直刺，澄甫以竹劍擊其腕，腕傷劍脫。又有人擅點穴，欲試澄甫，澄甫與約試乘不備而進，終不能入。

澄甫門牆桃李甚盛，有陳月坡、牛春明、閻月川、王鏡清、王旭東、武匯川、劉東漢、姜亭選、崔毅士、李得芳、金振華、呂殿臣、褚桂亭、奚誠甫、劉薰臣、郭蔭堂、李椿年、董英傑、韓佩儒、甫存、張子玉、邢玉臣、張欽霖、郭清傑、鄭曼青、張慶麟、武志信、傅鍾文、匡克明、傅宗元兄弟等。

鍾文嘗從澄甫公遊，素承器重，從遊嶺南時，每有比試，輒令鍾文當之。今公捐館含垂廿年，而楊家太極拳之令名則愈彰，太極拳亦愈為羣衆所愛好，楊家之流風遺韻，傳之不絕！而我儕後起，發展民族寶貴遺產之武術，闡揚師門遺教，為人民健康服務，更應負起責任，加倍努力焉。

太極拳和傅鍾文先生
——為永年太極拳社十週年紀念作

·馬公愚·

永年太極拳社自一九四四年十月成立到現在已經十週年了，我從來沒有脫離過關係，對於傅鍾文先生誨人不倦的精神更十二分的佩服。近年來上海人對於太極拳並不陌生，教授太極拳的地方也不少，可是像傅鍾文先生這樣的熱心提倡太極拳是難得見到的，據我所知道，永年太極拳社創辦的時候，是傅鍾文先生一人親自教授的。他無間風雨，不問寒暑，懇懇懇懇地指導社員學習。他從來沒有收過學費，還要自己賠車錢；即使送他一點東西，他也不肯受。他曾經說過：太極拳是中國民族

最寶貴的遺產，應該為之發揚光大。他本着為人民服務的精神，不怕麻煩，不怕困難，費工夫，費氣力，無保留的教給別人，他覺得這樣做是很快樂很光榮的事情。因此始終不懈地教人練拳，可以說是十年如一日。

現在大家都知道注意身體的健康，太極拳以和緩見長，有寧靜心理的效力，是有益無害的運動，（貝熙業博士曾屢言之。）並且可以隨地練習，可以一個人練習，也可以多人集體練習，無須場地之設備，無須器具之購置，無須一定之員額，可稱最

經濟最簡便最適宜之運動方式。而其功效則練習者類能體會，體質不佳者，可以轉弱為強，患有腸胃病、心肺病、高血壓或其他疾病，從而獲得痊愈之實例，不一而足。將來太極拳的發展，一定能隨着新中國、新社會的發展而前途無限，這是可以肯定的。

太極拳創始至今，年代已很久遠，到了清季，河北永年楊氏祖孫所傳，尤名重一時。傅鍾文先生是楊氏戚屬，自幼追隨太極拳泰斗永年楊澄甫老師，簡練揣摩，悉心鑽研，得其薪傳。可稱永年楊氏拳法正宗。學者從傅先生學習，決不會走入歧途·這是最難得的機會。

值此永年太極拳社十週念念的時候，我以無比歡愉的心情，向同社諸君道賀！並向傅鍾文先生致敬！

習拳一得

·何洪濤·

一般講來，練太極拳對身體虛弱和某幾種疾病，確有功效。但在練習時，須特別注意楊澄甫老師遺著『太極拳之練習談』中所指出的各點，循序而進。

十年來，據我個人體會，初學時，每覺兩腿痠痛，與趣索然。尤其在第一「十字手」以前的一個階段。要練到第二「十字手」時，與趣才逐漸增加，體力也轉佳。全部拳架學畢，漸能使體弱者轉強，有病者減輕。但須加倍努力練習，得多方琢磨，式式修正，方可達到身心輕鬆，精神飽滿的境界。如果時斷時續，或自以為懂得全套，不求深造，雖能自練，還祇略

得皮毛。有些學員，自搞一套，自稱「衛生拳」，結果，功效是甚微的。

欲速則不達。許多學員都犯急躁病，希望在最短時期內，就把拳、劍、刀、桿全部學畢。其實，拳架如未練至正確純熟，基礎不鞏固，上層建築是不堅實的。所以必須有信心，有耐心，按步就班，不斷苦練，功上加功。

練拳必須分清虛實。初學時往往不能體會，易犯「雙重」之弊，以致引起強勁。各種動作，須連綿不斷，一氣貫通，由一式轉至另一式時，不應有頓挫；呼吸聽其自然，並須專心一志，毫無雜念，這是用功要訣。

練拳時，雙肩應向下鬆，兩臂和手不宜靠緊身軀；肘部下垂，目光平視，身軀要中正，切勿挺胸突肚；頭上似有頂着一

物的意思，不可前俯後仰；左右顧盼，轉在於腰，要有圓活之意。雙手向前按出時，兩肘不可向兩側叉開，精神要提得起，專主一方。做擠、按、單鞭、摟膝拗步、搬攔捶、如封似閉等式，前膝不應越過足趾。十字手一式，身軀向下微坐時，易致頭肩前俯，臀部後撅，失却中正，須特別注意。總之，舉手投足，力求圓滑輕靈，所謂用勁如抽絲，邁步如貓行。

練習後應稍作散步，使心平氣和；並應立即加衣，以防感冒。一九四九年夏日，我練拳後汗出如漿，歸途為涼風所襲，致咳嗽數月。同學某，因用冷水揩身而致病。去冬，吾友朱仲英在曠場練拳後，急於趁乘公共汽車，車中人多窗閉，空氣惡劣，致雙目發黑，腹內翻騰，氣逆難平。這些實例說明練拳後必須隨時注意護養。

太極拳

・王天籟・

太極拳是我們民族形式體育中一個特有的健身運動，這個運動，久已發展到各城市各鄉村了。太極拳運動的起源很早，從漢朝到唐朝之間，已有類此架式，逐步發展，到宋朝方始集其大成。太極拳這個名稱，在初時並不流行，但稱為「十三勢」，又因其動作綿綿不絕而有黏連之意，故亦叫「綿拳」或「黏拳」。到近代，太極拳這個名詞，已極為普遍了。

太極拳分徒手和器械二種：徒手的包括拳和推手；器械包括劍、刀及槍。其中以拳為主體，以推手為用，而推手變化無窮，最能引起學習者的興趣。太極拳運動的特點是動作柔緩，姿勢優美，呼吸自然而深長，所以不論男女老少，不論身強體弱，都可從事練習；而且不限場地大小，個人和集體都可以從事練習。

練習太極拳，根據以往經驗，須要「一舉動，周身俱要輕靈；神宜內斂，氣宜鼓盪。」「其根在脚，發於腿，主宰於腰，形於手指；由脚而腿而腰，總須完整一氣。」即所謂內外相合，上下相隨的意思，是鍛鍊身、眼、手、步的要義。同時，在練習太極拳的時候，有前進後退、

左顧右盼、鳥伸熊經（摹仿鳥獸的動作）等許多動作，所以對人體所起的健康作用很大，就其最顯著的來講，約有下面三點：

（一）關節方面——在做摟膝、分腳、蹬腳、單鞭下勢、退步跨虎及轉身擺蓮等各式運動的時候，上身如頸關節、肩關節、肘關節、腕關節；下身如腰關節、髖關節、膝關節及踝關節，都在極自然的情況下，增強了機能，日子一多，更形有力而靈活起來。

（二）肌肉方面——太極拳運動的「倒攆猴」、「提手上勢」、「白鶴晾翅」、「踢腳」、「手揮琵琶」、「海底針」等各式，能促進各部肌肉的平均發展。所以練習太極拳運動的人，大都四肢有力，肌肉正常而平滑，並且富有彈性。

（三）內臟及其他方面——練習太極拳運動，能使每一個組織，每一

個細胞都在運動；由於關節和肌肉都增強機能，於是促進了呼吸、消化、神經等各個生理系統的新陳代謝功能。如心肺胃腸肝腎等臟器，都能充分的得到營養而發揮其作用。所以從事太極拳運動不多日子以後，便會皮膚紅潤，精神活潑，動作敏捷，體力健旺起來。

總之，太極拳是一個累積了廣大勞動人民的智慧和經驗的民族性的健身運動，它能培養堅毅、忍耐的意志，勇敢，活潑貴的先民的遺產，它是一個極寶的動作和健康有力的體魄，增強人民體質。」的號召下，要將這顆「健康之花」更茂盛的開在每一個角落裏。我們在「發展體育運動，增強人民體質。」的號召下，要將這顆「健康之花」更茂盛的開在每一個角落裏。

（本文曾刊一九五三年八月十八日新民報晚刊）

談談合步推手

·本社學術組·

推手，是太極拳中的徒手運動之一種，隨着太極拳的發展，已具有很悠久的歷史了。它原是先民在勞動中所創造出來的一種上乘的結合實用的武術技巧。是以講究身、眼、手、步和注重腰腿功夫及運用靈敏的感覺來鍛鍊體格的運動。

推手分定步推手、活步推手和大擴三種。活步推手又有合步、順步——也稱套步兩種方式。其中順步及大擴兩種推手的手法與步法，規格比較高，必須武功造詣較深者，才能操練之。像合步推手就比較容易學習，現在談的，就是合步推手一種。

合步推手是運用掤、擴、擠、按四種手法，與簡單的步法相結合起來的一種柔

韌性的全身運動。不論在前進或退後的時候，祗要上下一致，隨着旋律一齊動作，必能做到絲絲入扣；而且姿勢優美異常。但是，必須由二人緊密合作，合乎太極拳的規格，精神貫注，才能達到緊湊、活潑、輕捷、穩健的形像；和強健體格的目的。所以它也是一種團結性的運動。它的練習方法，應以定步推手為基礎，由定步而活步，由生而熟，漸漸自能運用自如。

合步推手的動作，在熟練之後，視場地的大小和其構造的形式，可因地制宜隨機加以變化的。譬如在橢圓形或圓形的場合，就可以按照下列的步法進行。

根據合步推手的步法來看，它的一進

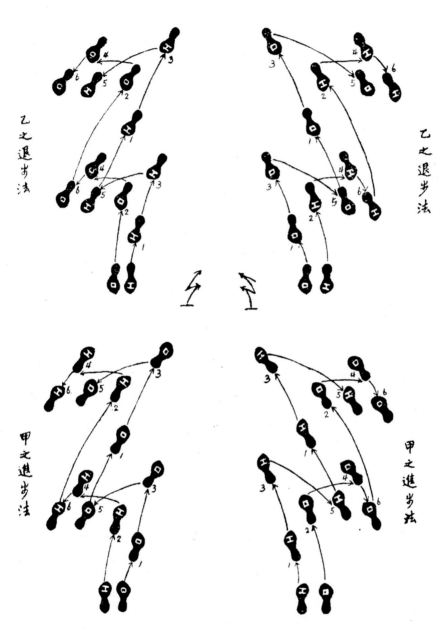

右脚起步式　　　　　左脚起步式

乙之退步法　　　　　乙之退步法

甲之進步法　　　　　甲之進步法

說明：在圖中脚掌內有工記號者代表左脚；有□記號者
　　　代表右脚。所畫箭頭乃表明脚步進退之方向，並
　　　非表示過程的長短距離。甲乙二人的進步與退
　　　步，均視練者身體高矮及得勁與否爲定。

一退，均為三步，而且節拍均勻，具有韻律。如果能配以適當的音樂，必更能增強它原有的韻律，使運動時的旋律更趨曼妙。這樣不但能助長運動者興趣，還可使運動者更覺精神振奮和心情愉快；同時也增加了鍛鍊身心和增強體質的作用。

合步推手的特點是：姿勢優美，動作柔和，不限年齡老少，不分男女，不分身體強弱；呼吸自然，不用強力；並且不受場地大小的限制，和不管人數的多寡，都可以便宜從事；可以促進友愛團結的精神和達到增強體質的要求。

總之，合步推手是一種柔輭運動，也是一種合作性的運動。它對我們身體有百益而無一害，而且簡單易學。所以我們有提倡和發展的必要，使它普遍開來，成為一種人民的基本運動。

練太極拳的衛生護養

· 王天籟 ·

有許多人認為：練了太極拳既能使身體強健和增高抵抗疾病的力量，那就不用注意衛生了。這想法是完全不正確的。練拳確實能使身體強健，不過和別種運動及其他體力勞動一樣，在鍛鍊過程中一般要消耗體力的。所以也應注意衛生護養來補償，使練太極拳的收效更豐。

依照老師的教導和我個人的體會，總結起來，練太極拳的衛生護養方法，有下列十點：

一、練拳要在一定的時間。或早或晚，必須當作日常功課，持之以恆，自

有成効。

二、睡眠是恢復疲勞和補充體內營養的機會，所以要充足。尤其在初學時，必須有適當的睡眠。

三、飲食要有適量的營養。在進食後，不要就練拳，容易傷胃；大約在半小時以後始可練。又在練拳後也不能馬上就進飲食。因為此時呼吸比較急促，心臟跳動還未復原，也有妨礙。

四、練拳後，不可隨即安坐呆立或劇談狂笑，須步行片時，以調和氣血。此項「整理活動」，很屬重要。

五、衣服要寬舒適體，寒暖得宜，使筋血舒暢；勤洗澡，常換衣，以保護皮膚。

六、要少吸煙，不酗酒，保養元氣。

七、婦女們在經期內，應減少練拳時間，勿使體力過勞。

八、性情要溫和堅忍，才能幫助學習的進步；切忌憤怒躁急，以免刺激精神而影響學習情緒。

九、平時要有規律的從事各項智力勞動和體力勞動，來促使思想進展，增加體力而培養優良的品質。

十、學習態度要虛心誠懇，多向師長和拳友請益，吸取經驗，培養成為具有高度新體育作風的武術運動員。

總之，我們要使身體強健，必須注意經常的鍛鍊和平日的修養，養性養氣，飲食起居都要有節制，精神要愉快。能隨時留意以上各點，進步必快，成効必著。

我對練太極拳的體會

・王榮達・

我學太極拳已有十年了。在這十年中，間斷的時間頗多，一曝十寒，致初期數年很少成就。但就我最近一時期來講：我的健康已有了顯著的進步。前一時期，每當我跑一段路之後，心跳劇烈難忍，好像心要從口腔裏跳出來一般，其難受情形，實無法形容。待練了一個時期之後，稍跑路不但心跳漸平，且仍舒暢自然。到現在，竟連原有的肺病也基本痊愈了。這樣的成績，固然是太極拳本質上的優點；但與老師的熱忱教導和我自己的潛心體會是分不開的。我認為練太極拳：不能像背書一樣的背，而要像讀書一樣的讀。明白這點說，練拳時要注意眼神的安排，不能手在東，眼在西，或者手在上面，眼則低頭

下視。如果這樣練拳，就等於背書一般的背拳架子？功效是很少的。以我個人的體會，練拳時眼神的貫注和心意的專一，都屬很重要。譬如做攦式時，眼應視右手；其心意就要像攦着他人之手一樣。做擠式時目應隨兩手前擠的動作而平視，意思像將人擠出。做按式時也一樣，眼神必須隨手掌而前看，意欲將人按出去。練拳時能每一姿勢照這樣練習，心意自然專一，也就能上下相隨，而進步也就快了。總之，要練好太極拳，須從下面三點着手：㈠要多練，㈡要多揣摩鑽研。㈢要採人之長，補己之短。隨時觀摩老師教練時的眼神和姿勢。能如此的練，才有意思，才會進步。

為參加生產建設打好基礎

· 陳聯芳 ·

長期被胃病纏繞着的我，再加上腸出血，脆弱的身體，磨折得幾乎不可收拾。案頭的藥瓶、針盒，真是琳瑯滿目；中藥方和西藥方，可裝訂厚厚的一本。人是整天軟軟地躺在床上，不想起來。一起來就覺得頭暈目眩，顯然又是極度貧血的現象。一個人身體不好，什麼都提不起精神，什麼都別想談了。從報紙上看到祖國正朝氣蓬勃地向着社會主義社會建設道路邁進，我希望能親自參加這個偉大的建設，可是這樣的身體，能趕得上澎湃的洪流嗎？我腦子裏深深地打下了這樣的問號，簡直不可想像當時消極悲觀的情緒。

偶然的，有一天我起了個早，慢慢地想蹓到人民公園去，可巧在門口遇到了我的鄰居。「早？顧師母！這麼早上那兒去呀？」我打着招呼。「早，簡師母！我練太極拳去。」我愣住了。「我想，這位大多數時間坐在家裏結結毛線衣的十幾年老鄰居，居然練起拳來了？「你別奇怪，可有些名堂呢！」她看我那樣驚詫莫名，不由得笑了起來。並且說：「我的身體，就靠它才出了山呢。」我這才仔細看清了她，那飽滿的精神和紅潤的臉色，與以前因開過刀而流了大量血的蒼白面孔比較起來，真是換了一個人。「是嘛！」我不由得與奮起來。「這裏，你摸摸看。」顧師母指指她的腿部說。怎麼會事？這樣硬的肌

肉。真奇怪呀！我簡直有些迷糊了。這位瘦弱的鄰居，竟有着一個運動員所有的肌肉啊！好奇心驅使我隨着她去瞧瞧：看模樣，動作很緩和，我認爲自己還能學得了。於是我考慮了對身體上的一些具體問題，在試試看的心情下，我也開始學習太極拳了。開頭總覺得很不自然，可是瞧別人那樣練，只好耐心學習，終於我慢慢地習慣了。並且還能夠放膽練，因爲我的身體已經硬朗多了。

經過三個月的鍛鍊；我的胃病一直沒有發，胃口好極了。；腸出血在針藥的補助下，早好了。遇見熟人，總是驚詫的問：「咦！你的面色好多啦！」就像我當初問我的鄰居一樣。我何嘗不知道蒼白的臉上，又有了血色呢。可是在每天早晨五點半鐘就得起身，以及初練時兩腿的酸痛，

不是沒有困難的。但由於身體健康的力量鼓舞了我，我的意志越來越堅強，不管刮風下雨，每天必遵時練習，我就是這樣頑強的堅持下來。

太極拳是我們先民的遺產，累積了勞動人民的智慧和創造力，使後世子孫獲益，這是很可寶貴的。事實證明：太極拳作了我無形中的醫生，醫好了我許多疾病，從死亡的邊緣挽救了我。我希望每一位體弱多病的同志，都能練太極拳，來練好自己的身體，爲參加生產建設打好基礎。

現在我又回到里弄工作崗位上了。我覺得自己有着無限的活力，肯定的相信我能在祖國社會主義建設中盡一份力。並將繼續努力用太極拳來把身體鍛鍊得更壯健結實，來配合我的學習和工作。

我學太極拳的經過和收穫

‧蘇星南‧

我今年五十六歲，在二十七八年前，因患胃病，採用運動治療的方法，開始練拳。初學形意，後學太極，經過一時期，胃病果愈。但由於生活環境的不斷變遷和健康比較好轉，慢慢地鬆懈下來，時斷時續，終至長期停頓。沒有好好積累拳功來鞏固我身體的健康，這是很可惜的！

一九四八年，患了風濕性關節炎。先起於左足踝，漸延及右足踝，後又牽連到兩膝彎，於是走路艱難，須扶杖支持。如此數月，深覺痛苦，乃又下決心練拳。一面追憶舊時所學，在家早晚自修。經過半年，竟也收了相當的效果而恢復了步履。

一九四九年秋，遇到了傅鍾文先生。他是太極拳正宗楊家的傳人，這使我太高興了！經他指點，我從此不用再暗中摸索而有規範可資遵循了。

從這時起，我身體健康的進步，是出人意料的。我在過去的一年中，不知怎樣，衰老得特別快，人家見了我大都為之驚愕，甚至對我感喟地說：「唉！『真是人老一年，稻黃一夜』了」！可是，在繼續不斷練習太極拳以後，情形就不同了。碰到熟人，相反地驚美着說：「咦！你怎麼後生起來了。精神多好呀，氣色多好呀。」

太極拳使我身體好轉，由衰老而變為年青，前後判若兩人。而我自己也覺得一

練太極拳能療腸胃病

·唐文霖·

五年前因患腸胃病，常感精神萎頓；體力疲乏，大大的影響了工作效率。雖經醫治，腹部上下仍覺不適。尤其在食後或餓時更甚。老友何洪濤知我有素，乃向我介紹：練太極拳可以增強體質，並且可以治療疾病。當時，我聽了之後，認為經過許多次醫治，尚且不能獲愈：練太極拳又不是吃藥，怎會治病？故不甚在意。自後，精神鬱結，體力更差，胸中常有莫名之憂煩。這時才憶起老友之言，於是在姑且試試的心理下，開始練習太極拳。經三個月的鍛鍊，居然精神日見愉快，體力也增加，腹部不適程度也減輕，健康已有顯著進步。從此我便堅定了信心，加強

天天的神清氣爽，心意舒適，做事不覺疲倦，遇事樂觀起來。祜瘦的臉，豐潤了；脫落的頭髮又重生了。

我現在已把練拳當作日常生活的必修課，健康的進步又鼓勵了我克服間斷的決心。從前的中斷原因雖多，地方小不足以供迴旋，是主因之一。這次我改變了想法，即使在斗室之內，也能螺絲殼裏做道場了。這樣一來，解決了不少客觀條件上的困難。

說也慚愧，從前學習，由於「貪多」，所以沒有學好。這次學習，又因鑒於過去「貪多」之失，恐防欲速不達，不求猛進；所以進步很慢。今後我願持之以恆，加倍努力。學無止境，拳亦無止境；下一分功夫，有一分成就。我現在轉年青了，還期百尺竿頭，更上一層。

45

永年太極拳社十周年紀念刊（虛白廬藏本）

我從多病到健康

·何希琮·

練習。至目前，我已和一般人的體質一樣了。這使我不得不承認練太極拳的確能醫治疾病；太極拳是一種具有醫療作用的運動。我們應該好好地提倡，使它發展成為羣衆性的日常運動。

我是一個學生。

一九四六年七月，緊張地準備着期終考試，對身體的健康未加注意，每夜有熱度，並逐晚增加，也未及時向家長說明，尚自勉強應付。終於肋部發生疼痛，時有劇咳。後經醫生診斷，係結核性肋膜炎，且已化膿，必須

住醫院治療。進院後，抽膿水和打針服藥，這樣內外兼治，一月有餘。咳嗽肋痛稍減，而熱度未退，因病轉慢性而回家療養，經常除注射葡萄糖鈣和維生素而外，終日惟臥床而已。由於每夜仍有高熱，身體日趨羸弱，於是又延中醫調理。時逾一月，熱度雖退而健康仍未見顯著好轉，直至次年夏季，始漸能起床。

一九四八年四月，參加了永年太極拳社初級班，學習太極拳。三個月後，飯量漸增，肋膜減薄，體力加強；六個月後，健康雖未全部恢復，已較前強健得多了。自此不斷練習，健康日有進步，足徵太極拳是一種很好的運動，能增加身體內部的抵抗力，用來治療某些疾病，功效勝於藥石。今天我能夠繼續入學讀書，應歸功於練太極拳。

太極拳治好了我的高血壓

· 俞福生 ·

我今年已五十四歲，在本市人民銀行總務處管理組工作。我曾患過高血壓到二百四十度，體重亦達一百八十二斤，行中同事們戲呼我「大塊頭」。但大而無用，相反的時常頭痛目暈，使我在工作上受到了嚴重的打擊。我先後在人行醫務室、金融醫院及聯合診所等處診治，也曾看過私家醫生。中西醫藥，不知服用了多少，但未見顯著功效。

後來有人勸我學習太極拳，說明經常練習是可以降低血壓的，我於是加入了永年太極拳社。當在何、戚兩位先生熱心的教授，和傅老師的隨時指導培養之下，使我在短短的時期內，收穫了很大的效果。於是我練拳的興趣也增加了，工作餘暇，常在行中空地練習着。我現在高血壓只有一百五十度，低血壓只有一百零二度；體重減至一百四十二斤，肚皮亦緊縮而結實得多了：頭痛目暈的病象，根本沒有了。過去，我對上下扶梯和比較繁重的工作，是最怕幹也不能夠幹的，目前也可以勝任了。

我練太極拳的獲益，可以分三點來講：第一、治愈了我的高血壓，恢復了我的健康，使我精神愉快樂觀，年紀好像轉青了。第二、身體好了，有了充沛的精力，使我在目前祖國社會主義大建設中可以在生產上加一把勁。第三、體力好了，腦力也跟着好了，使我在學習方面，也有了顯著的進步，可以打好工作的基礎。

我感謝永年太極拳社對我的培養，我要更好的練習。同時，我敢負責向和我同病的患高血壓的同志們介紹，練太極拳對治療高血壓症是確有奇效的。我本人就是個見證。

太極拳給我帶來了寶貴的健康和生命的活力

· 姚雪琴 ·

我是在一九五一年冬天，由友人戎先生介紹參加永年太極拳社習拳的，三年來親身體會到有很大的收穫。

從我年少的時候起，一直很少運動，也從來不注意運動，身體很衰弱。一九四七年，肚中生了瘤，經醫生診斷為子宮瘤，動手術割除。但這次的開刀，沒有得到徹底根除，時常流血。延至一九四九年，又住醫院進行第二次手術。經過這次診治，雖治好了危險的痼疾，身體卻更衰弱了。平日常感到耳鳴、頭暈、目眩和週身不舒，漸漸地形成了血壓高的疾病。即如稍走一段路，就會覺得心跳力乏，不能支持。藥片和藥水，成為日常生活中不可缺少的東西，三年來從沒間斷過。

在開始學拳一個多星期時，學單鞭式的轉身動作，起了很大的反應，加劇了全身的不舒，一連兩天頭暈目眩，幾乎使我失了學拳的信心。但又覺得足力比以前增強了，走路的時候，腳步輕鬆得多。這點卻鼓舞了我再度嘗試的勇氣，因此在休息三天後，又繼續去學習。只是為了照顧到自己的體力，酌量減少了學習的時間，免得太累。自此循序漸進，終於克服了體力不足的困難。在練習蹬足、雲手、轉身等動作時；不再感到頭暈目眩等現象；同時還增加了耐寒耐勞的能力。及至全部學完，已能趕上同班的同志，一樣地可以

打完整套的拳架而不感到體乏。經過了半年，自己覺得體格增強了不少，食量增加了，肌肉也變得結實了，以前一日不可缺少的藥品，逐步拋棄，已有一年半不再服用了；所有病症，於不知不覺中消除十之八九。日常操作家務，也四肢有力了。

以上的收穫，我深深地體會到完全是練太極拳之功。它使我由一個終年多病的人，變成了有健壯體格的人。太極拳給我帶來了寶貴的健康和生命的活力！我是多麼的興奮呀！今後我更要信心百倍地不間斷地練習。最近我還參加了太極劍的學習，進一步的來提高我的體力。同時，我要以十分的熱忱，來向一切的朋友們介紹：太極拳是一種具有高度醫療價值的民族形式體育運動。學習太極拳，經常練太極拳，是鍛鍊身體的最好方法。

我練太極拳後心臟病好了

· 朱涵若 ·

我在廿歲左右時，對於運動是很愛好的。但由於體力的限制，身體發展得並不太好，談不到壯健。到了中年，發覺患有心臟病；身體健康受了一定的影響。後遵醫生的囑咐，須靜養少勞動：因為當時的醫藥情況，對心臟病尚無特效的治療方法。這樣經過十數年，病情雖未見加劇，而由於年齡的增加同體力的衰退；身體的健康一年比一年不如了。

武術運動中的太極

拳，是鍛鍊身體的一種柔和而合乎科學要求的運動。如能繼續不斷的練習，身體是可以獲得平衡發展的；且事實證明不僅可使身體日趨強健，而許多慢性疾病也可隨之消除。

我早有學練太極拳的想法，惟不很明瞭它的真諦。曾看過一些關於太極拳的書籍，更加深了我不敢隨便嘗試的疑慮，因此蹉跎了一個時期。去年秋，始參加永年太極拳社學練。在開始時期，我最不慣的是清晨早起，和走三四里往返的路程，都感覺到吃力與不習慣；有時碰到拳架中複雜的動作，也會起怯心而覺得困難。但是由於師長和同學們不斷的指導和鼓勵，以及自己堅定的信心，才逐漸的克服了以上的困難。這樣經過了三四個月的練習，動作也自覺熟練，興趣也濃厚了許多。非但

早起沒有困難，即徒步來去，也毫不覺得疲勞；且由間天練習進而每天練習，不肯再間斷。這樣做，一些不覺勉強，而是在不知不覺中已養成了一種習慣。雖祗有八九個月的練習：僅初入門境，還談不到心得，但在食量和體重方面，均有顯著的進步。像去年一冬，未曾患過感冒；且直到現在，沒有發過心臟病。這說明了我學太極拳後已經有了一定的收穫。

太極拳，我認為是一種合理的運動。因為太極拳以柔為主，動作均勻，呼吸自然，不用強力，只要隨姿勢自然動作，所以對男女老幼，有病無病，都能適合的。基於我已獲得的成效，和練拳同志們的體會，來向大家介紹，希望更多人都能好好練太極拳。

太極拳之練習談

·永年楊公澄甫遺著·

中國之拳術，雖派別繁多，要知皆寓有哲理之技術，歷來古人窮畢生之精力，而不能盡其玄妙者，在在皆是。雖然，學者若費一日之功力，即得有一日之成效，日積月累，水到渠成，非若歐西之田徑賽等技，一說即明，略示便會，無精深玄妙之研究也。

太極拳，乃柔中寓剛，棉裹藏針之藝術，於技術上、生理上、力學上，有相當之哲理存焉。故研究此道者，須經過一定之程序，與相當之時日。雖然良師之指導，好友之切磋，固不可少，而最緊要者，是在逐日自身之鍛鍊，否則談論終日，思慕經年，一朝交手，空洞無物，依然是門外漢者，未有逐日工夫，古人所謂，終思無益，不如學也。

若能晨昏無間，寒暑不易，一經動念，即舉摹鍊，無論老幼男女，及其成功則一也。

近來研究太極拳者：由北而南，自黃河流域至揚子江流域，之江流域，今及珠江流域，同志日增，不禁為武術前途喜，然同志中，專心苦鍊，誠心向學，將來不可限量者，固不乏人。但普通不免入於兩途：一則天才既具，年力又強，舉一反三，穎悟出羣：惜乎稍有小成，便是滿足，遽邇中輟，未能大受。其次急求速效，忽略而成，未經一載，拳、劍、刀、槍，皆已學全，雖能依樣葫蘆，而實際未得此中三昧，一經考究其方向動作，上下內外，皆未合度，如欲改正，則式式皆須修改；且朝經改正，而夕已忘卻，故常聞人曰，習拳容易改拳難，此語之來，皆由速成而致此，如此輩者，以訛傳

訛，必致自誤誤人，最爲技術前途憂者也。

太極拳開始，先練拳架。所謂拳架者，即照拳譜上各式名稱，一式一式由師指授，學者悉心靜氣，默記揣摹，而照行之；謂之練架子。此時學者分內外上下之注意，屬於內者，即所謂用意不用力；下則氣沉丹田，上則虛靈頂勁。屬於外者，周身輕靈，節節貫串，由腳而腿而腰，沉肩曲肘等是也。初學之時，先此數句，朝夕揣摹，而體會之；一式一手，總須仔細推求，舉動練習，務求正確，習練既純，再求二式；於是逐漸而至於習完，如是則毋事改正，日久亦不致更變要領也。

習練運行時，周身骨節，均須鬆開自然。其一口腹不可閉氣，其二四肢腰腿，不可起強勁。此二句，學內家拳者，類能道之，但一舉動，一轉身，或踢腿擺腰，其氣喘矣，其身搖矣，其病皆由閉氣與起強勁也。

一、摹練時**頭部**不可偏側與俯仰，所謂要頂頭懸，若有物頂於頭上之意，切忌硬直，所謂懸字意義也。**目光**雖然向前平視，有時當隨身法而轉移，其視綫雖屬空虛，亦爲變化中一緊要之動作，而補身法手法之不足也。**其口**似開非開，似閉非閉。口呼鼻吸，任其自然。如舌下生津，當隨時嚥入，勿吐棄之。

二、**身軀**宜中正而不倚；脊梁與尾閭，宜垂直而不偏。但遇開合變化時，有含胸拔背，沉肩轉腰之活用，初學時節須注意。否則日久難改，必流於板滯，工夫雖深，難以得益致用矣。

三、**兩臂**骨節均須鬆開，肩應下垂，肘應下曲；掌宜微伸，手尖微曲，以意運臂，以氣貫指，日積月累，內勁通靈，其玄妙自生矣。

四、**兩腿**宜分虛實，起落猶似貓行。體重移於左者，則左實，而右腳謂之虛；若移於右者，則右實而左腳謂之虛，所謂虛者非空，其勢仍未斷，而留有伸縮變化之餘意存焉。所謂實者：確實而已，非用勁過分，用力過猛之謂。故腿曲垂至直為準，逾此謂之過勁。身軀前撲，即失中正姿勢，敵得乘機攻矣。

五、**腳掌**應分踢腿（譜上左右分腳或寫左右翅腳）與蹬腳二式，踢腿時則注意腳尖，蹬腿時則注意全掌，意到而氣到，氣到而勁自到。但腿節均須鬆開而平穩出之，此時最易起強勁，身軀波折而不穩，發腿亦無力矣。

太極拳之程序，先練拳架（屬於徒手），如太極拳，太極長拳；其次單手推挽、原地推手、活步推手、大擺、散手；再次則器械，如太極劍，太極刀，太極槍（十三槍）等是也。

練拳時間，每日起床後兩遍。若晨起無暇，則睡前兩遍，一日之中，應練七八次，至少晨昏各一遍。但醉後，飽食後，皆宜避忌。

練習地點，以庭園與廳堂，能通空氣，多光綫者，皆為相宜。但忌直射之烈風，與有陰濕霉氣之場所耳；因身體一經運動，呼吸定然深長，故烈風與霉氣，如深入腹中，有害於肺臟，易致疾病也。練習之服裝，以寬大之中服短裝，與闊頭之布鞋為相宜。習練經時，如遇出汗，切忌脫衣裸體，或行冷水揩抹；否則未有不罹疾病也。

太極拳譜

太極起勢	摟膝拗步	進步搬攔捶	海底針
攬雀尾	海底針	如封似閉	扇通背
掤攦擠按	扇通背	十字手	轉身白蛇吐信
單鞭	撇身捶	抱虎歸山	進步搬攔捶
提手上勢	進步搬攬捶	攦擠按	掤攦擠按
白鶴晾翅	上步攬雀尾	斜單鞭	單鞭
左摟膝拗步	掤攦擠按	左右野馬分鬃	左右雲手
手揮琵琶式	單鞭	攬雀尾	單鞭
左摟膝拗步	左右雲手	掤攦擠按	高探馬穿掌
右摟膝拗步	單鞭	單鞭式	十字腿
左摟膝拗步	高探馬	左右玉女穿梭	進步指襠捶
手揮琵琶式	左右分脚	攬雀尾	掤攦擠按
左摟膝拗步	轉身蹬脚	掤攦擠按	單鞭
進步搬攔捶	左右摟膝拗步	單鞭	單鞭下勢
如封似閉	進步栽捶	左右雲手	上步七星
十字手	翻身撇身捶	單鞭	退步跨虎
抱虎歸山	進步搬攔捶	單鞭下勢	轉身擺蓮
攦擠按	右蹬脚	左右金鷄獨立	彎弓射虎
肘底看捶	左右打虎勢	左右倒攆猴	進步搬攔捶
左右倒攆猴	回身右蹬脚	斜飛勢	如封似閉
斜飛勢	雙風貫耳	提手	十字手
提手	左蹬脚	白鶴晾翅	合太極
白鶴晾翅	轉身右蹬脚	摟膝拗步	

太極劍譜

三環套月	風捲荷葉	犀牛望月
魁星式	左右獅子搖頭	射雁式
燕子抄水	虎抱頭	青龍現爪
左右邊攔掃	野馬跳澗	鳳凰雙展翅
小魁星	勒馬式	左右跨攔
燕子入巢	指南針	射雁式
靈貓捕鼠	左右迎風撣塵	白猿獻果
鳳凰抬頭	順水推舟	左右落花
黃蜂入洞	流星趕月	玉女穿梭
鳳凰右展翅	天馬飛瀑	白虎攪尾
小魁星	挑簾式	魚跳龍門
鳳凰左展翅	左右車輪	左右烏龍絞柱
等魚式	燕子啣泥	仙人指路
左右龍行式	大鵬展翅	朝天一柱香
宿鳥投林	海底撈月	風掃梅花
烏龍擺尾	懷中抱月	牙笏式
青龍出水	哪叱探海	抱劍歸原

太極刀訣

七星跨虎交刀勢

騰挪閃展意氣揚

左顧右盼兩分張

白鶴展翅五行掌

風捲荷花葉內藏

玉女穿梭八方勢

三星開合自主張

二起腳來打虎式

披身斜掛鴛鴦腳

順水推舟鞭作篙

下勢三合自由招

左右分水龍門跳

卞和攜石鳳還巢

四刀用法

斫剁

劃

截割

撩腕

太極槍

平　刺　心　窩

下　刺　腳　面

斜　刺　膀　尖

上　刺　咽　喉

平　刺　心　窩

斜　刺　膀　尖

下　刺　腳　面

上　刺　咽　喉

一、挒

二、擲

三、搠

四、劈

五、纏

十周紀念慶祝會表演節目

一、太極拳

二、單推手

三、雙推手

四、合步推手

五、順步推手

六、太極長拳

七、太極刀

八、太極劍

九、大攦

十、抖桿

十一、四槍

以上節目均由本社表演隊演出

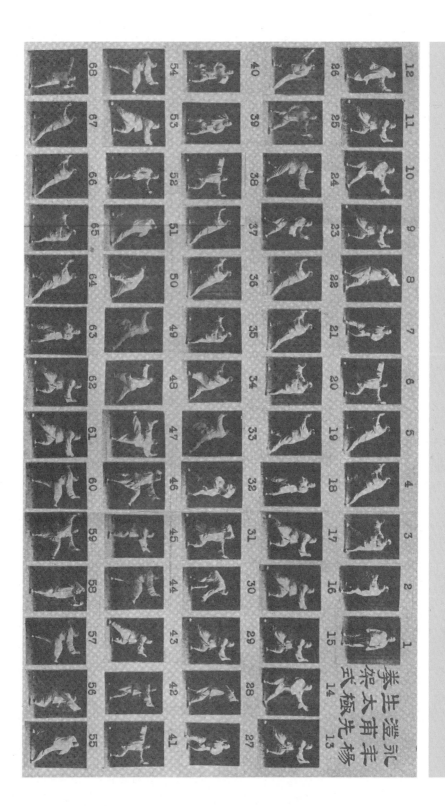

養生彙元

架大甫手

武極先楊

書名：《楊澄甫太極拳要義》《永年太極拳社十周年紀念刊》合刊
系列：心一堂武學‧內功經典叢刊
作者：楊澄甫 等 心一堂編
責任編輯：陳劍聰

出版：心一堂有限公司
通訊地址：香港九龍旺角彌敦道610號荷李活商業中心十八樓05-06室
深港讀者服務中心：中國深圳市羅湖區立新路六號羅湖商業大廈
負一層008室
電話號碼：(852) 90277120
網址：publish.sunyata.cc
電郵：sunyatabook@gmail.com
網店：http://book.sunyata.cc
淘宝店地址：https://shop210782774.taobao.com
微店地址：https://weidian.com/s/1212826297
臉書：https://www.facebook.com/sunyatabook
讀者論壇：http://bbs.sunyata.cc

版次：二零二零年四月初版

平裝

定價：港幣 九十八元正
新台幣 三百九十八元正

國際書號 978-988-8583-23-2

版權所有 翻印必究

香港發行：香港聯合書刊物流有限公司
香港新界大埔汀麗路36號中華商務印刷大廈3樓
電話號碼：(852)2150-2100 傳真號碼：(852)2407-3062
電郵：info@suplogistics.com.hk

台灣發行：秀威資訊科技股份有限公司
地址：台灣台北市內湖區瑞光路七十六巷六十五號一樓
電話號碼：+886-2-2796-3638 傳真號碼：+886-2-2796-1377
網絡書店：www.bodbooks.com.tw
台灣秀威書店讀者服務中心：
地址：台灣台北市中山區松江路二〇九號一樓
電話號碼：+886-2-2518-0207
傳真號碼：+886-2-2518-0778
網址：www.govbooks.com.tw

中國大陸發行 零售：深圳心一堂文化傳播有限公司
地址：深圳市羅湖區立新路六號羅湖商業大廈負一層008室
電話號碼：(86)0755-82224934

心一堂微店二維碼

心一堂淘寶店二維碼